熬夜後，
出來散散步，
讓頭腦清醒，
小嘰嘰也跟來了。

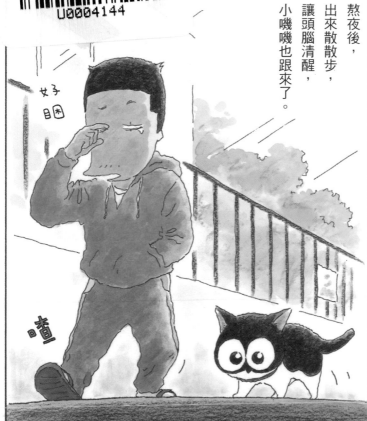

沒想到那隻
貓老大的家族，
後來會跟小嘰嘰
扯上關係……

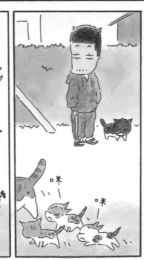

最近很多貓
的花色都
跟他一樣呢。

對吧？
小嘰嘰

巷弄裡的
「貓老大」
綁腿

喔啊啊

喔啊啊

啊

為什麼貓都叫不來 2

目錄

第1章 回想

有件事，
我必須避人耳目，
在萬籟俱寂
的深夜去做。

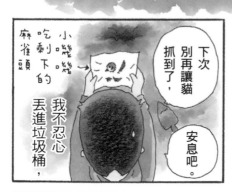

下次
別再讓貓
抓到了。

安息吧。

小嚓嚓
吃剩下的
麻雀頭

我不忍心
丟進垃圾桶，

不知道在公寓四周
挖了多少的墳墓。

每次挖
的時候，

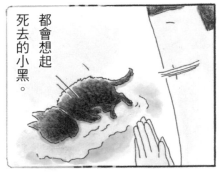

都會想起
死去的小黑。

無聊的
時候……

逗貓棒。

就玩
這根……

知道
嗎？

有片空地
人煙罕至，
我把小黑
埋在那裡的
大櫻花樹下。

嗚嗚
小黑阿

嗄！

嗚嗚挖

挖

2個月後

小黑墳墓那一帶，要進行
土地改良計畫。

倒車

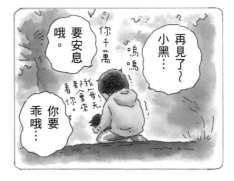

再見了～
小黑……

要安息
哦。

你千萬
我會來
看你。

你要
乖哦……

嗚嗚

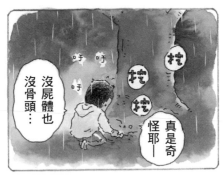

沒屍體也
沒骨頭⋯
真是奇
怪耶—

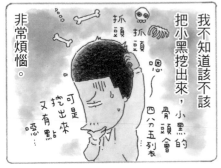

我不知道該不該
把小黑挖出來，小黑的
非常煩惱。

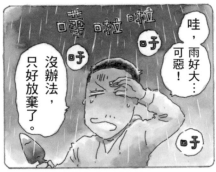

哇，雨好大⋯
可惡！
沒辦法，
只好放棄了。

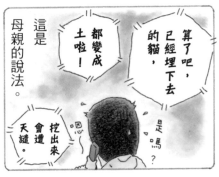

這是
母親的說法。

算了吧，
已經埋下去
的貓，
都變成
土啦！
挖出來
會遭
天譴。
是嗎？

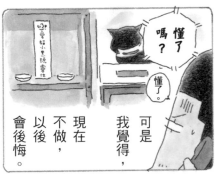

可是
我覺得，
現在
不做，
以後
會後悔。

懂
了嗎？

懂了。

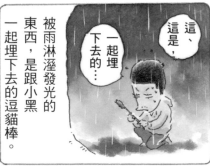

被雨淋溼發光的
東西，是跟小黑
一起埋下去的逗貓棒。

這、
這是
一起
下去的⋯

6

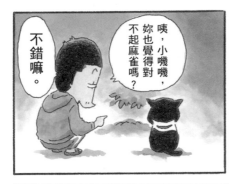

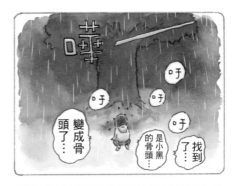

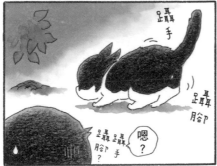

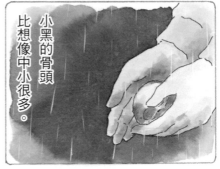

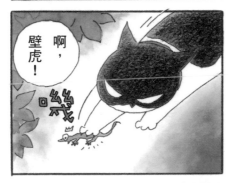

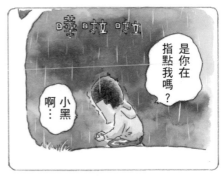

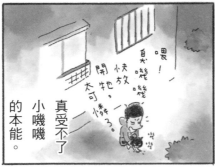

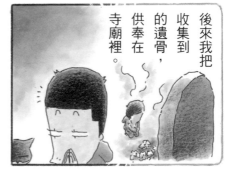

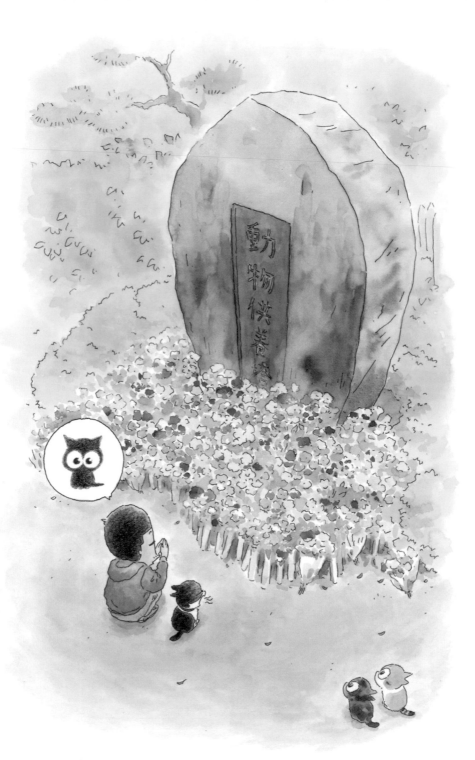

為什麼貓都叫不來

2

杉作
Sugisaku

第2章　漫畫家生活

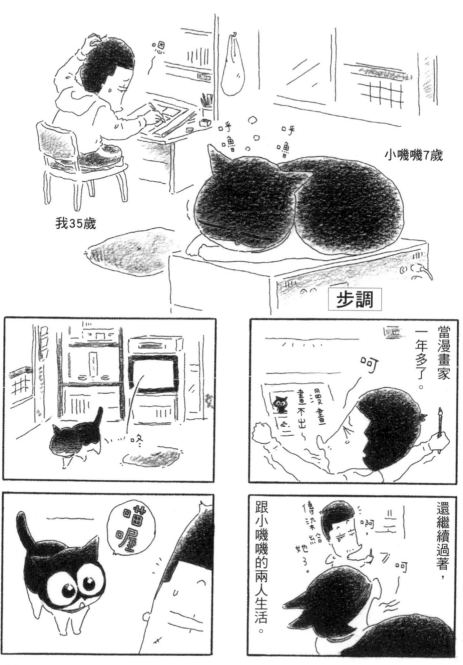

小嘰嘰7歲

我35歲

步調

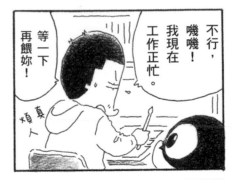

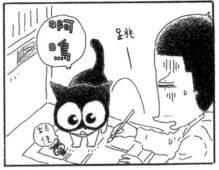

鄉下的朋友說，
我的漫畫很難看。

氣死
我了！

啊—
可惡！

我、我
也想…

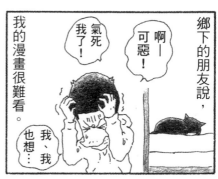

畫好看的
漫畫啊！！

可惡，
混帳
東西！

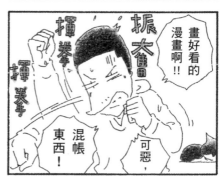

我靠攻擊性的發洩，
消除心中的憤怒。

吓
吓
吓

阿

漸漸地

拔除了心中的芒刺。

你是個
好孩子
—

1：9

貧 貧窮時買的配菜排行榜 👑

第1名　咖哩可樂餅（3個120日圓）

第2名　炸雞胸肉（2片120日圓）

第3名　水煮鯖魚罐頭（100日圓）

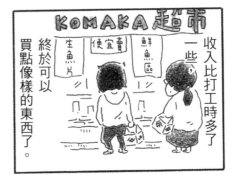

14

第一眼

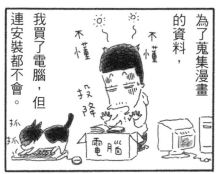
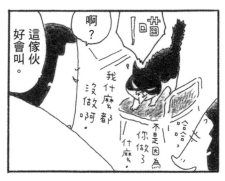
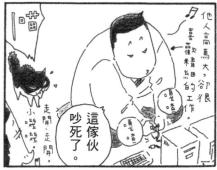

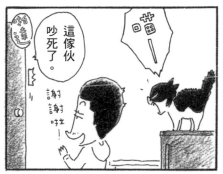

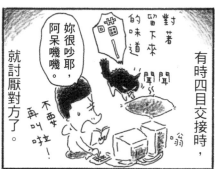

腋下

10分鐘後

和風徐徐的

五月

風吹

呆

羽毛撢

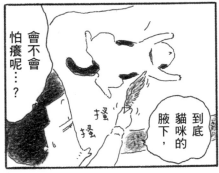

會不會怕癢呢…？

到底貓咪的腋下。

搔搔搔

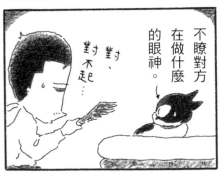

不瞭對方在做什麼的眼神。

對、對不起…

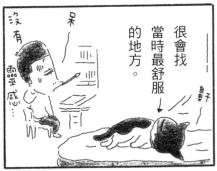

很會找當時最舒服的地方。

沒有靈感…

呆

自手

16

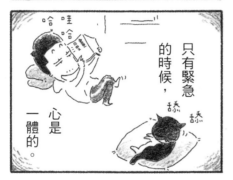

只有緊急的時候，心是一體的。

獵物

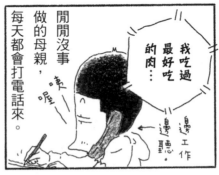

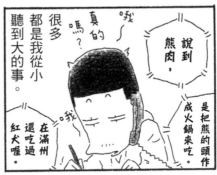

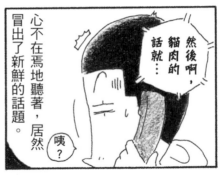

共用

這些都是買給小嘰嘰的梳子。

那麼，用我的梳子試試看。

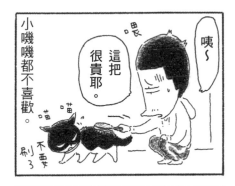

咦～

這把很貴耶。

小嘰嘰都不喜歡。

喵 喵 刷 不要了

喔。

她好像很滿意。

呼嚕呼嚕 刷 刷

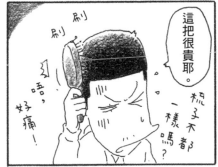

這把很貴耶。

梳子不都一樣嗎？

刷 刷 嗚，好痛！ 嗚

嗚 盯

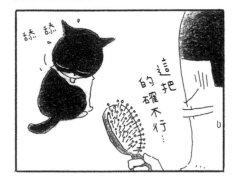

舔 舔

這把的確不行⋯

我不想跟貓共用，就當作小嘰嘰專用了。

笑 給妳吧，小嘰嘰。 聞 聞

唏溜

天生的習性
很難改。

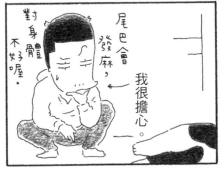

小嘰嘰經常
把尾巴夾在
雙腿間睡覺。

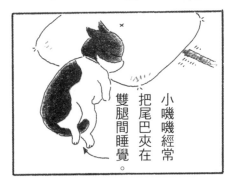

尾巴會發麻，
對身體
不好喔。

我很擔心。

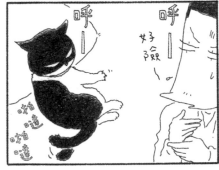

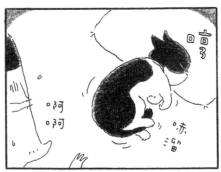

害羞

以前是漫畫家的老哥，結束連載後，就去麵包店工作了。

好久不見的老哥，難得來東京。

喂

這輛機車給你騎。

老哥以前因為車禍而把我的腳踏車撞壞了。

雖然是中古車，不過佳佳

太感激了。

咦？我可以收下嗎？

聞聞

我老婆有養狗，哈哈

小嘰嘰好像不喜歡這個味道。

這樣啊

甩頭

甩頭

小嘰嘰對老哥很冷淡。

妳忘記我了嗎？

小嘰嘰

哈哈

好怪

好奇

可能是太久沒見會害羞吧？

她用尾巴回應。

喲——小嘰嘰，好久不見了，還記得我嗎？

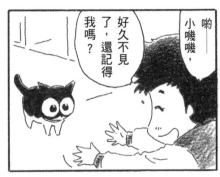

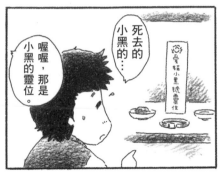

齊聚

（＊底稿：在格子內畫出漫畫大綱的稿子。）

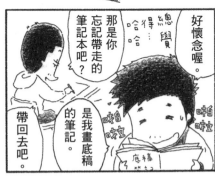

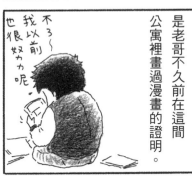

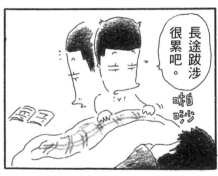

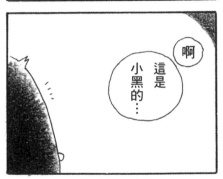

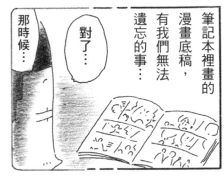

筆記本裡畫的漫畫底稿，有我們無法遺忘的事…

那時候…

對了…

喵呀

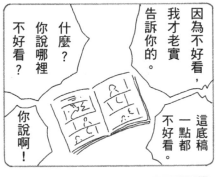

因為不好看，我才老實告訴你的。

這底稿一點都不好看。

什麼？你說哪裡不好看？

不好看？

你說啊！

怎樣啦

喵～喵～

小、小…

怎樣啦

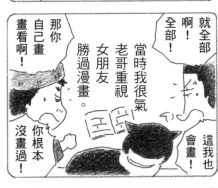

就全部啊！全部！

當時我很氣老哥重視女朋友勝過漫畫。

那你自己畫畫看啊！

你根本沒畫過！

這我也會畫！

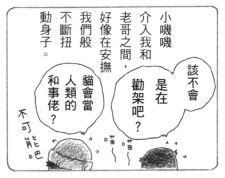

小喵喵介入我和老哥之間，好像在安撫我們般不斷扭動身子。

該不會是在勸架吧？

貓會當人類的和事佬？

不可能吧。

你這傢伙！混蛋！

幾乎不吵架的我們，你敢打當過拳擊手的人，難得激動起來。

就打啊！

我揍你喔。

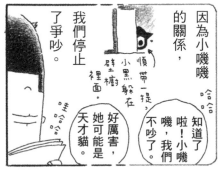

因為小喵喵的關係，我們停止了爭吵。

順帶一提，小黑躲在壁櫥裡面。

哈哈知道了啦！小喵喵，不吵了，我們不吵。

好厲害，她可能是天才貓。

曾有過這樣的事呢。

小嘰嘰和小黑兩隻
小時候，
常常一起
睡在老哥的棉被上。

感覺過了好久，
大家又齊聚了。

加油啊，老哥

老哥是來東京參加麵包研習，隔天就要回去了。

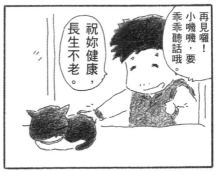

再見囉！小嘰嘰，要乖乖聽話哦。

祝妳健康，長生不老。

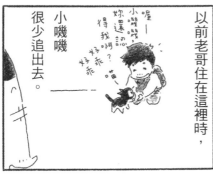

以前老哥住在這裡時，小嘰嘰很少追出去。

喔——小嘰嘰，妳還認得我啊？好乖好乖。

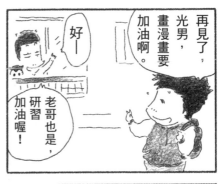

再見了，光男，畫漫畫要加油啊。

老哥也是，研習加油喔！

好——

對我來說，這裡就像常磐莊*。

咦？

（＊譯註：位於日本東京豐島區南長崎三丁目的木造公寓，因早期聚集了許多漫畫家而著名。例如：手塚治虫。）

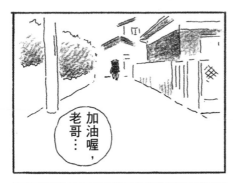

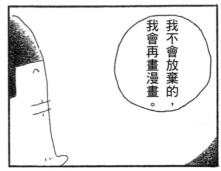

我不會放棄的，我會再畫漫畫。

加油喔，老哥…

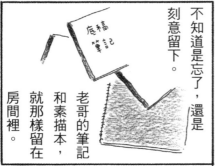

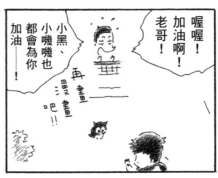

喔喔！加油啊！老哥！

小黑、小嘰嘰也都會為你加油——！

再畫、畫吧！！

不知道是忘了，還是刻意留下。

老哥的筆記和素描本，就那樣留在房間裡。

底稿筆記

第3章 小嘰嘰不見了

託嘰嘰的福

我騎老哥給我的機車，參加了機車之旅。

好久沒參加機車之旅了。

山上可能會下雨，要小心點吶，阿杉。

我太興奮，把小嘰嘰都拋到腦後。

如果我死了，小嘰嘰怎麼辦？

老哥家養狗，不能收養貓。

聽說母親嫁過來時，曾經把鑽進棉被裡的貓踢出去。

萬、萬一我死了，小嘰嘰不就無處可去了？

人不主動出擊就會輸！

我騎車技術本來就不好，山路上又下著雨。

嗚哇！

打、打滑了。

嗚嗚。

我還不能死！

可惡～

哇啊啊～

小嘰嘰！

會、會死…

我嚇得挺不起腰來。

發生車禍的機車殘骸。

多虧有妳我才能平安回來。

啊

理所當然

（譯註：「Atari前田」的發音與「理所當然」相同。）

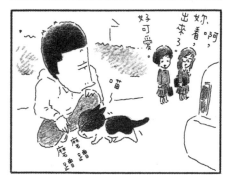

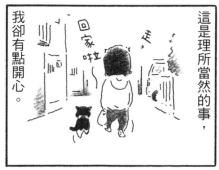

以心傳心

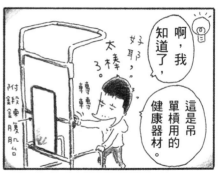

特技？

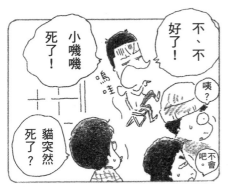

不、不好了！小嘰嘰死了！

咦？

貓突然死了？

不會吧。

老哥還是漫畫家、助理都會來家裡幫忙時，

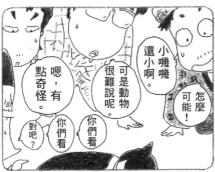

嗯，有點奇怪。

還小啊。

小嘰嘰

可是動物很難說呢。

怎麼可能！

你們看

你們看

對吧？

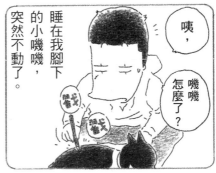

睡在我腳下的小嘰嘰，突然不動了。

咦，嘰嘰怎麼了？

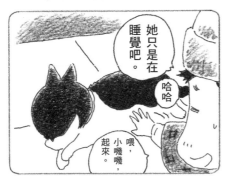

她只是在睡覺吧。

哈哈

喂，小嘰嘰，起來。

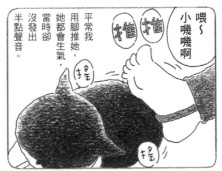

喂~小嘰嘰啊

平常我用腳推她，她都會生氣，當時卻沒發出半點聲音。

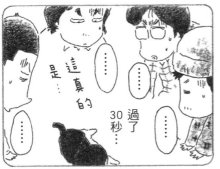

……

……

……這是真的……

過了30秒……

……

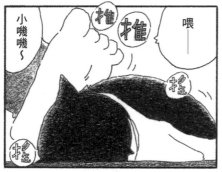

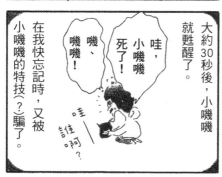

家族

強勢貓老大的時代來臨，附近幾乎都變成貓老大那種花色的貓。

嘰嘰有點轉性變公貓，可是還是母貓啊

喂，

是在吵架嗎？

哇

那是繼最強貓老大阿勝之後，最厲害的跳躍。

跳

哇

鳴嗚嗚

嘰。

最近頗有勢力的貓老大綁腿。

對手是？

這裡像綁腿

那隻？

這時我萬萬沒想到，這隻貓老大的家族，後來會影響到小嘰嘰的一生。

鳴阿阿

肥肉

小嘰嘰
正面圖

俯瞰圖

小嘰嘰
看起來並不胖。

正側面圖

仔細看，她每走一步，肚子的肉就會左右搖晃。

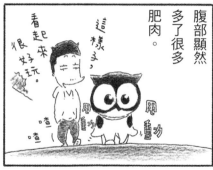

腹部顯然多了很多肥肉。

這樣子，看起來很好玩。

啊
休息一下

去散散步吧～

我想到的辦法是，把很淺的鐵蓋子裝滿水，放在榻榻米上。

咔嚓

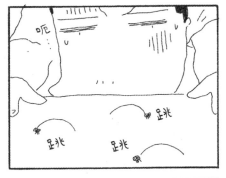

跳蚤在水裡跳不起來。

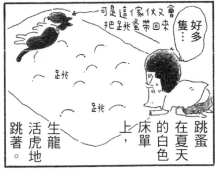

可是這傢伙又會把跳蚤帶回來好多隻…

跳在夏天的白色床單上，生龍活虎地跳著。

難怪被咬成這樣。

要想想辦法才行…

被跳蚤咬，比蚊子癢好幾倍，也更難好。

好癢

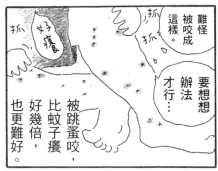

早上醒來，獵捕到的跳蚤，比我想像中多很多。

哇

獲勝！人類

粉紅色的驅跳蚤項圈

夜啊夜啊

灰貓

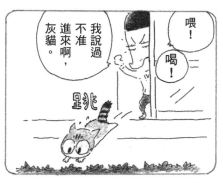

喂！
喝！

我說過不准進來啊，灰貓。

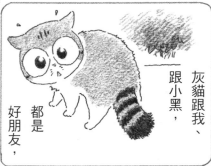

灰貓跟我、跟小黑，都是好朋友，

啊

他是小黑以前的好朋友，很久沒看到他了。

來，吃魚魚。

果然是他。

下次再進來，我就對你不客氣了。

他不知道為什麼不可以進我家。

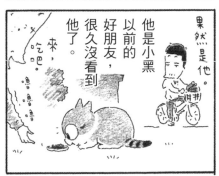

灰貓。

說到灰貓，有段小黑還活著時的苦澀記憶

太好了！你遇到了好人呢，

啊

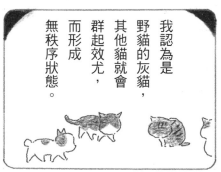

我認為是野貓的灰貓，其他貓就會群起效尤，而形成無秩序狀態。

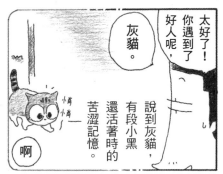

我害怕的事發生了。

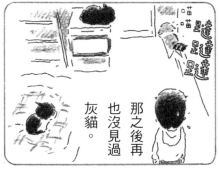
那之後再也沒見過灰貓。

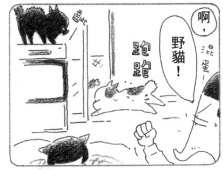
啊，野貓！

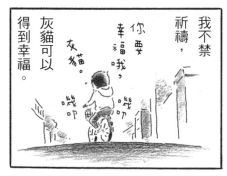
我不禁祈禱，你要幸福。我，灰貓。灰貓可以得到幸福。

梅雨季節①

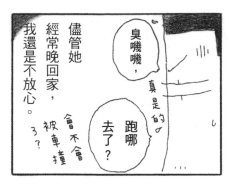

臭嘰嘰，真是的。

跑哪去了？

會不會被車撞了？

儘管她經常晚回家，我還是不放心。

不重複斷動作這樣的

哐啷

咦

不是

發生什麼事嗎？

呼嚕嚕

嘩啦啦

猶豫要不要外出

啪噠啪噠

嘩啦啦

嗶嗶

嘩啦啦

喔，出去啦？

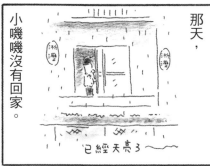

那天，小嘰嘰沒有回家。

漸漸

漸漸

已經天亮了

上午就出門的小嘰嘰，到晚上還沒回來。

嘩啦啦

梅雨季節②

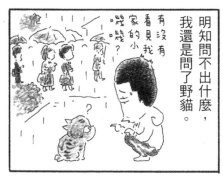

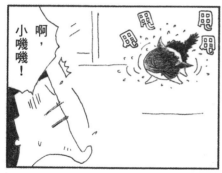

啊，小嘰嘰！

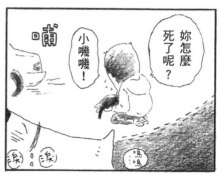

妳怎麼死了呢？

小嘰嘰！

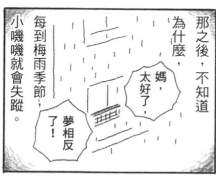

那之後，不知道為什麼，每到梅雨季節，小嘰嘰就會失蹤。

媽，太好了，夢相反了！

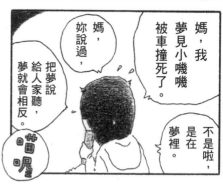

媽，我夢見小嘰嘰被車撞死了。

媽，妳說過，把夢說給人家聽，夢就會相反。

不是啦，是在夢裡。

第4章　嫉妒

擴大圖

變革

打擾了。

誰啊？

我是房東。

這棟公寓禁養寵物

來、來了。

把她拖到從玄關看不見的地方

請問有什麼事？

那個～附近鄰居向我反應說，

有貓跑進院子裡…

來了！

妳這傢伙

小嘰嘰，不要叫了。

你有看到嗎？

咦，沒、沒有…

請不要…再增加數量…

是！

她已經避孕了

房東好像已經察覺我有養貓，卻假裝不知道。

鐵證就是——

那之後這棟公寓變成可以養寵物了。

嚇

46

監護人的眼光

小嘰嘰＝小不啦嘰
的意思

覺得她看起來特別小。

看起來還是很小隻。

在外面，

在外面可能是跟周遭事物相比，

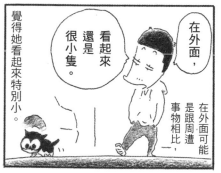

可是在家裡，

還近

回

有時會覺得她大得像怪獸。

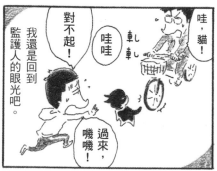

對不起！
我還是回到監護人的眼光吧。

哇，貓！

哇哇

車L 車L

過來，嘰嘰！

暗多
暗多

餓了不要咬我，

唔……

47

嫉妒

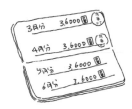

這時我產生了一個疑問。

「貓會不會像狗那樣聞聞嫉妒呢？」

怎樣？

每個月都要去房東家，交房租請房東蓋章。

房東家

我已經從我飼養過的洛基，證實了狗會嫉妒。

斜對面的莎莉，乖乖

洛基似乎很悲哀，很生氣，叫得像世界末日來臨。

好了，好了，不要舔了。

真是的，對不起，對不起，啊，沒關係，哇！我喜歡狗。

房東家的狗「大傻」

黃金獵犬 公的

興奮得撒尿了

48

悠哉

灰貓，你是肚子餓了吧？

買完東西回家時，遇見了灰貓。

喔。

灰貓

沒有東西可以給你吃呢。

磨蹭

磨蹭

推推

磨蹭

你在這裡等著哦，灰貓。

不要走哦。

我馬上拿來。

小黑和小嘰嘰，都沒有這麼強烈地磨蹭過我。

知道了。

知道了。

拉扯

尾巴緊緊纏住

佇立

50

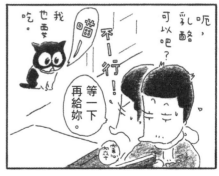

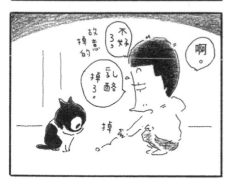

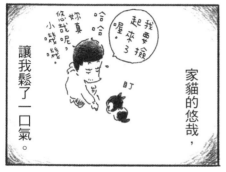

暗椿

我看了書，可是又沒中獎。

呃，媽，不好意思，

哦，是嗎？

我，是嗎？

老媽來電

這個給你

問卷調查明信片的影印本。

讀者寄來的。

哦，謝啦

小哦跟編輯混得很熟。

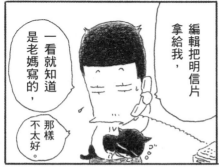

編輯把明信片拿給我，

一看就知道是老媽寫的，那樣不太好。

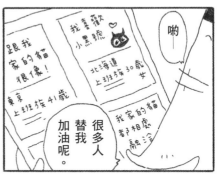

喲

我喜歡小黑貓 北海道 上班族30歲 女

跟我家的貓很像！ 東京 上班族41歲

我家的貓都很喜歡 融洽

很多人替我加油呢。

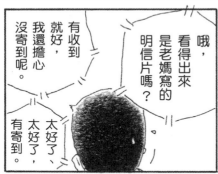

哦，看得出來是老媽寫的明信片嗎？

有收到就好，我還擔心沒寄到呢。

太好了、太好了，有寄到。

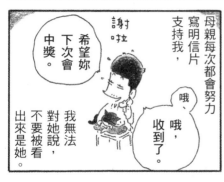

母親每次都會努力寫明信片支持我，我無法對她說，不要被看出來是她。

哦，哦，收到了。

希望妳下次會中獎。

謝啦

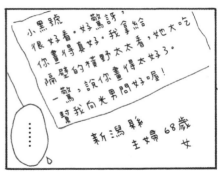

小黑號，很好看，好驚訝，你畫得真好。我拿給隔壁的橫野太太看，她大吃一驚，說你畫得太好了。幫我向米男問好喔！

新潟縣 主婦68歲 女

疑惑

附近澡堂的歐巴桑，跟我是同鄉，特別聊得來。

我每次去，她都會請我喝果汁。

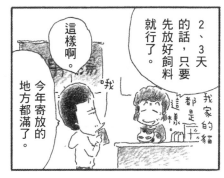

這樣啊。

2、3天的話，只要先放好飼料就行了。

哦

我家的貓都是這樣。

今年寄放的地方都滿了。

回到老家就發燒了。

還好吧？

吁

母

是感冒吧？

畫得太累了吧？

大哥

二哥

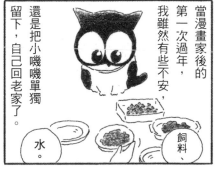

當漫畫家後的第一次過年，我雖然有些不安，還是把小嘰嘰單獨留下，自己回老家了。

飼料

水。

三天兩夜變成了六天五夜。

這麼久

我離開

吁 吁 吁

小嘰嘰不會有事吧…

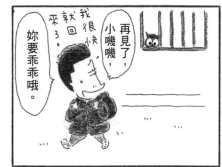

再見了，小嘰嘰，我很快就回來了。

妳要乖乖哦。

六天後—

小小嘰嘰！

吁

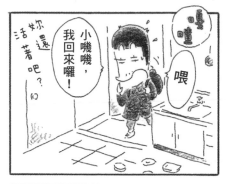

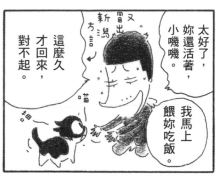

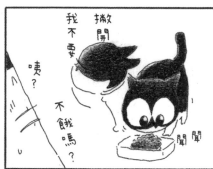

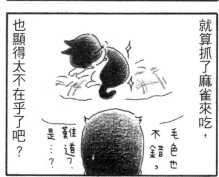

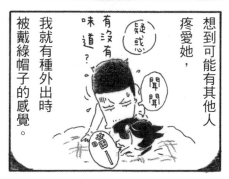

緣

跟以前的同事酒聚

沒想到杉哥會成為漫畫家呢。

就是啊。

簡直是奇蹟，哈哈哈哈。

酒屋
居酒屋
居酒屋

是啊，沒錯。

我自己也覺得是奇蹟。

我自己也覺得是奇蹟。

說不定很快就玩完了。

就算是運氣，也不錯。

啊。

這個

不是問你

呃，最常買的

應該是蛋糕之類的吧。

哈哈

我愛吃甜點

什麼蛋糕？

我也喜歡蛋糕

啊，我最喜歡的蛋糕，是香蕉蛋糕卷！

哈哈

吃香蕉蛋糕卷時最幸福。

你一下子吃這麼多好嗎？

平常都吃些什麼啊？

對身體不好吧？

當營養師的小梅

咦？

這是蛋糕嗎？

喔，好耶。

那個，阿……等等，明天的份也要把它吃完，大口吃吧。

差不多可以去吃甜點了。

這個人是過什麼生活啊？

還剩很多呢。

這個嘛，我一個人住，有時自己煮，有時在附近買。

你都買什麼？

營養均衡嗎？

有想過嗎？

這是我第一次跟小梅說話，以前在公司幾乎沒跟她說過話。

這樣囤積，對身體不好！

盯

囤積

咬咬

3種混合

標準午餐

泡麵（加蛋）

自製飯糰（鹽巴加海苔）

＋

二樓的聲音聽得很清楚。

好吵的傢伙。

二樓的住戶女朋友嗎？

是學生（男）

哈哈哈哈，討厭啦。

哇哈哈，對不起。

哎，大白天就這樣。

不想聽也不能不聽。

喔，安靜了。

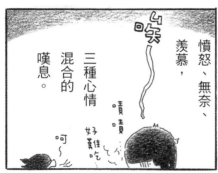

憤怒、羨慕、無奈，三種心情混合的嘆息。

好難吃　呵～

復活

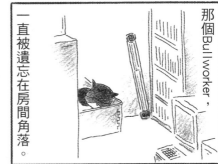

幾十年前流行的Bullworker，是用來鍛鍊身體的健康器材。

那個Bullworker，一直被遺忘在房間角落。

二樓有學生聚會。

大半夜

吵死人啦！

你們以為現在幾點啊！

不行，闖進去不好了。他們聽不見。

安靜點！

吵死人啦！

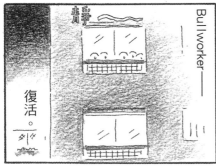

Bullworker——

復活。

某天晚上——

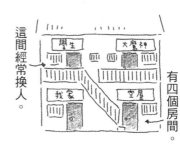

欸

這間經常換人。

我住的公寓有四個房間。

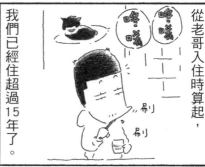

從老哥入住時算起，我們已經住超過15年了。

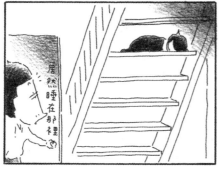

居然睡在那裡。

斜上方的大魔神（我和老哥取的綽號），比我們更早住進來。

大魔鬼

阿

大麻鬼神

嘿嘿
搗蛋一下
嗨嗨

他是在做什麼呢？

看起來有點可怕。

看起來有點黑黑的。

可怕

可是我們連他的聲音都沒聽過。

全都是謎。

伸

好痛！

在這棟公寓住了15年，第一次就近聽到大魔神說話。

欸

第5章　貓的一生

輕微的抗議

和諧

中午
12:30

來睡個
午覺吧。

午睡～
呼
鼾

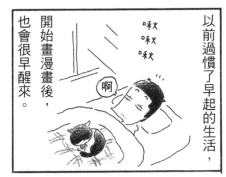

以前過慣了早起的生活，
開始畫漫畫後，
也會很早醒來。

啊

啾
啾
啾

晚上
7:30

看，獵豹
好厲害！

找到
鹿了

才
六點
？

呼
呼

生活步調非常和諧。

嘰嘰跟我，

早上
6:30

跑
一
下
吧。

鬍子

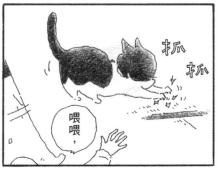

小嘰嘰的
白色鬍鬚
好硬。

喂喂，

不要在
榻榻米上
磨爪子啦。

咦？

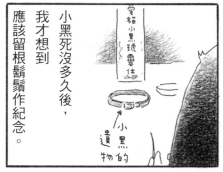

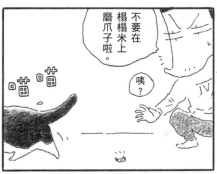

應該留根鬍鬚作紀念。

我才想到

小黑死沒多久後，

愛貓小黑號靈位

小黑
遺物的

不要
抓了，
臭嘰嘰。

喂，

因為換新
而脫落的
舊指甲

64

孤獨

小黑不在後，
小嘰嘰
孤軍奮戰，
守護著
地盤。

最近，
這附近跟
貓老大
同花色的貓
越來越多了。

認識

據說，
在歐美人
眼中，
東洋人
很難分辨。

喔，
那尾巴
是…

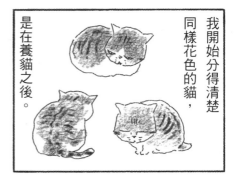

我開始分得清楚
同樣花色的貓，
是在養貓之後。

敬馬

果然是
花斑貓。

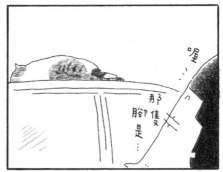

喔，
那隻
腳是…

閃躲
閃躲

跑

喂，
不要害羞
嘛～
他們是
討厭你。

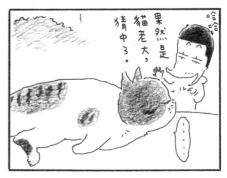

哈哈

果然是
貓老大，
猜中了。

66

發現

這世上關於貓的書，不勝枚舉。

好痛！

摸我 摸我
磨蹭
仙貝

幹嘛啦臭嘰嘰，妳這隻兇貓！

是妳自己過來的耶！

我覺得她是隻性格很差的貓。

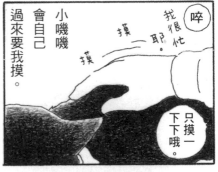
我很忙耶
摸 摸
只摸一下下哦。

小嘰嘰會自己過來要我摸。

東〇町圖書館
還書口

可是…

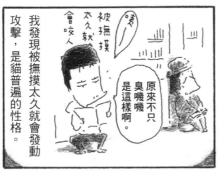
被撫摸太久就會咬人
會咬人

原來不只臭嘰嘰是這樣啊。

我發現被撫摸太久就會發動攻擊，是貓普遍的性格。

贖罪

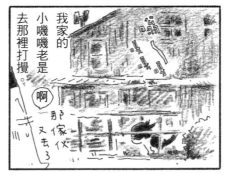

附近有門牌店，但我從來沒進去過。

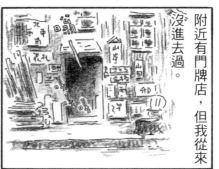

我家的小嘰嘰老是去那裡打擾。

啊 那傢伙又來了

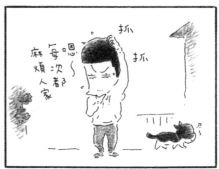

對、對不起。

幹嘛？

要做門牌嗎？

呃，不是，

我住公寓…

那麼要買書法嗎？

咦？

呃，

哈哈，算是吧。

我不敢告訴他，我家的貓都在他家庭院撒尿。

你對書法有興趣啊？

來，看看這個

來，看看這個

是

是

買了不太清楚是誰寫的裱好的書法。

我聽店主人說話聽了30分鐘後。

說到書法，最重要的…

抓 抓

嗯～每次都麻煩人家

68

靈異現象

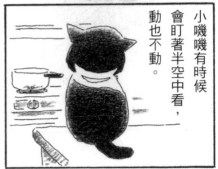

小嘰嘰有時候會盯著半空中看，動也不動。

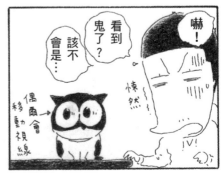

徹底活用

下雨天，睡在靠近天花板的小壁櫥。

颱颱風，門窗緊閉時就睡在…

春天或秋天，睡在衣櫥裡。

夏天以外的溫暖日子，睡在電視機上。

房間雖小，小嘰嘰卻很懂得徹底活用。

窗戶

大叔住的公寓
消失得
無影無蹤。

什麼時候拆了…

我覺得不對勁，
隔天去了
灰貓待過的
大叔住處。

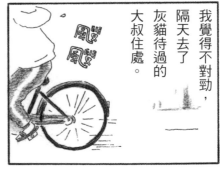

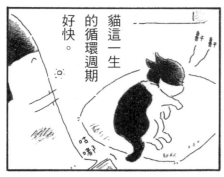

貓這一生
的循環週期
好快。

不管怎麼樣，
他應該是來
向我們告別的。

灰貓是離開了
這裡嗎？
或者那是
他的靈魂？

在這個窗戶
看到的貓，
包括小黑在內，
不知道消失過
幾隻了。

第6章　各自的變化

悠閒

悠閒

變化

休息片刻

陽光和煦回眸

年年

再開始巡視。

一小時後，

悠閒

悠閒

每天一成不變地巡視地盤。

我家

隔壁空房間

悠閒

悠閒

悠閒

悠閒

青帽搬家公司

剛才還沒有這些東西。

附近的甲斐犬

老是在我家庭院撒尿！

地主傘婆

重聽老夫婦家高分貝電視轟耳

下雪

偶爾會發生的小小的大變化。

隔壁

我家

我住的公寓

停

奇妙緣分

因為
我有養貓。
啊
原來如此
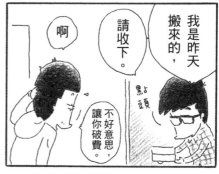

我是昨天搬來的，請收下。
啊
點頭
不好意思，讓你破費。

老實說，我也養了。
哈哈
偷偷養的，那傢又

咦，偷偷？
咦——？這裡變成可以養貓了嗎？
我是聽說這裡可以養貓才搬來的。
我這時才知道。
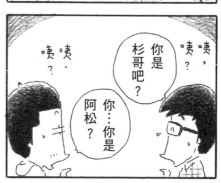

咦、咦？
你是杉哥吧？
你…你是
阿松？

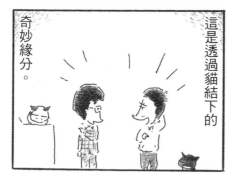

這是透過貓結下的奇妙緣分。

成為漫畫家前，我在公民館的社團活動（讀書會）見過他2、3次。
好巧！
是啊～
你怎麼搬來這裡？

糾紛

討厭貓的

小嘰嘰

偏偏有貓
搬進了小嘰嘰
住的公寓。

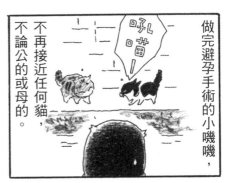

做完避孕手術的小嘰嘰，
不論公的或母的，
不再接近任何貓。

呼嘶!

會不會為了
爭地盤，發生
血戰呢…

連兄妹貓
的小黑，
經過時都會被她打。

又來了，
他什麼
也沒做啊。

呼嘶!

啪嘶
啪嘶

放心吧，小咕已經
老了（10多歲），
又是公貓。

雖然阿松這麼說，

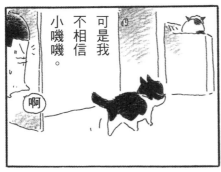

可是我
不相信
小嘰嘰。

啊

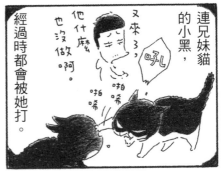

78

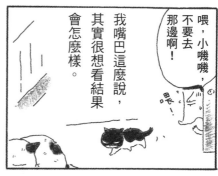

喂，小嘰嘰，
不要去
那邊啊！

我嘴巴這麼說，
其實很想看結果
會怎麼樣。

小嘰嘰跟小咕，
連對看都沒有。

那之後，
這兩隻貓沒有過紛爭。

貓與貓之間，也許存在
著什麼，光這麼做就能
溝通了吧？

79

隔壁小咕

取名為小咕，是因為他不會喵喵叫，只會咕咕叫。

可是最近連咕都不叫了。

聽說他不會叫，是怎麼樣的感覺。

我就更想聽聽看。

小咕！

呀呼，你好嗎？

小咕，

回我話嘛～

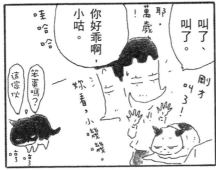

摸摸看吧。

他很不被摸耶，他個不太喜歡嗎？

啊

咕

（摸）（摸）

叫了、叫了。

剛才叫了！

你好乖啊，小咕。

耶，萬歲。

你看，小嘰嘰～

哇哈哈

笨蛋嗎？這傢伙。

聞聞看，小咕的味道。

很在意味道的小嘰嘰。

……

連尾巴都不搖

小嘰嘰外出時，我關上窗戶睡覺，

小窗

哎呀呀，小嘰嘰在哪？

咦？

欸？

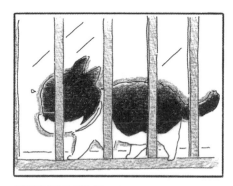

外出時，我不小心鎖上窗戶，待在外面的小嘰嘰就會變成這種畫面。

難道

啊喔

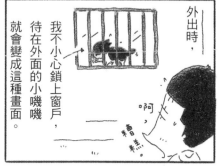

也有反過來的時候，

小嘰嘰就會從廁所的小窗回來。

果然

抱歉抱歉

81

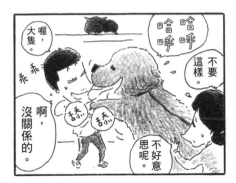

機關算盡

我走了哦，
噅…

咦？

平常都
會探出頭
來啊，

這傢伙…

鎌倉～♪
呵呵月
不管她了

現在回想起來，當時
我跟朋友玩得很開心，
似乎有點忽視了小噅噅。

忽視

我要跟幾個朋友，
去鎌倉郊遊住一晚。

好久沒去旅行～
啦啦啦月
以前都沒錢旅行，
所以非常興奮。

換洗衣服、零食。
擦洗要帶

盯

嗯？

放心吧，
小噅噅，
我只住
一晚。

跟過年時
不一樣，
很快就
回來了。

懂嗎？
？

摸摸

83

行商

咦，我們只住一晚耶。

呃，預防萬一的雨具、緊急用品，

還有急救用品等其他必需品。

咦，再來？要去長谷寺？沒聽過

哇哈你真沒常識阿哈哈哈！

小梅也來了。

很像小學生的書包呢。

哈哈

頂喳看頂喳

…小學生

怒

我的比較輕，跟妳換吧！

等、等、等我一下。

某某寺

反正我就是矮嘛…

阿

身高不到150cm

妳好像背了很多。

背包裡到底裝了什麼啊？

其實我是聯想到，在鄉下常見的行商歐巴桑。

還好，沒說出來～

84

職業病

為了預防生活習慣性疾病，平時的生活非常重要。

具代表性的代謝症候群

喔，這家旅館的量很多呢。

是啊，是啊，很好吃。

宣傳菜 大吃特吃 宣傳菜

給你吃吧，我吃不下了。

我的也給你。

可以啊。

謝謝你們，我吃囉！

可以嗎？

不、不行！

你們不可以把食物統統塞給他。

為什麼？

咦？

因、因為他是漫畫家，生活一定很沒規律，又是一個人住，飲食也不正常，暴飲暴食的話，很可能引發生活習慣性疾病。

又來了，小梅，妳太嚴格了，一天沒關係啦！

出來旅行，不要談工作的事。

來這種地方，就是要放輕鬆！

所以我們才找妳來旅行啊！

啊哈哈哈

別說啦。

可能是職業病的關係，小梅真的很關心我的身體。

喝喝吧來

這時候，我才開始把小梅當成女人看。

老、老、老、

老鼠的下半身…

嗯…

買給自己的禮物 → 500圓

不知道為什麼，我瞬間想起電影《致命的吸引力》中，女人因嫉妒而抓狂，把兔子放進鍋裡的那幕。

啊～好開心～

一天一夜轉眼就結束了。

喂，小嘰嘰，我回來了。

我覺得，那是不能說話的小嘰嘰，對我的控訴。

嚇！

86

習性

每次拿房租去給房東太太，房東太太就會分給我很多東西。

喂，
大隻。
嗯？

咦，住院？
是的。

3月分 3,600圓
4圓分 3,600圓
5圓分 3,600圓
6圓分 3,600圓

嗚
砰砰砰
嗯？
不對，

房東太太身體不好，住院了。
請她好好保重…
房東先生

不是手啦。
大隻。
哈哈，乖乖~
嗚
拍拍
他明明很難過，

難怪他這麼沒精神。

卻還是打起精神來聽人類說話，
房東太太很快就會回來了，
你要振作起來哦，大隻！
狗的這種習性，讓人心疼。

遙不可及

這是住鄉下的母親
常寄給我的
艾草糰子。

也要吃
蔬菜哦！

好羨慕
他們。

我有吃啊
不會去

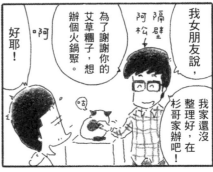

我女朋友說，
為了謝謝你的
艾草糰子，想
辦個火鍋聚。

我家還沒
整理好，在
杉哥家辦吧！

隔壁
阿松

啊

好耶！

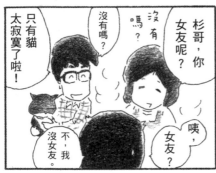

杉哥，你
女友呢？

沒有
嗎？

沒有？

不，我
沒女友。

女友？

咦

只有貓
太寂寞了啦！

喵嗚嗷

喵嘟

這時在煙霧瀰漫中，
隱約浮現小梅的臉。

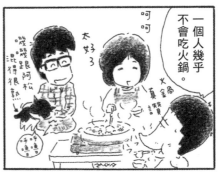

一個人幾乎
不會吃火鍋。

太好了

呵呵

火鍋真棒

喂喂跟阿松
弄得很熟

呼呼好燙

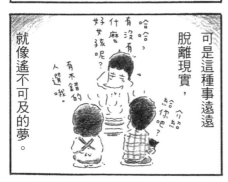

哈哈

有沒有
什麼
好女孩呢？

給你
介紹？

有不錯的
人選哦。

可是這種事遠遠
脫離現實，
就像遙不可及的夢。

88

第7章 靈魂

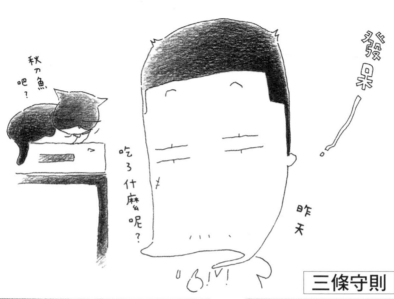

三條守則

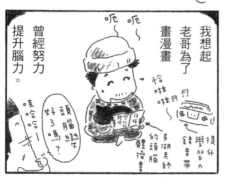

我想起老哥為了畫漫畫

曾經努力提升腦力。

頭腦認真提升頭腦的體操書

多湖老師的學習力金音帶

頭腦變好了嗎？

哇哈哈！

我向老哥看齊，

「第一條，」

實踐頭腦「會談話好的」「軟化思考」的三條守則。

我原本就知道自己頭腦不好。

（腦波弱？）

唔，底稿想不出來，

成為漫畫家後，更有這樣的感覺。

漫畫畫不出來

…

想到這麼痛苦都想不出來，

一定是因為我頭腦不好。

說不定當拳擊手時被打到頭也有關係。

作想

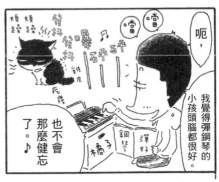

時機

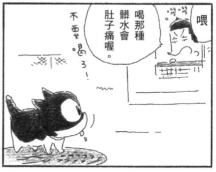

人孔蓋的凹洞裡積滿了水

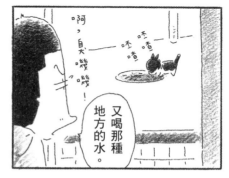

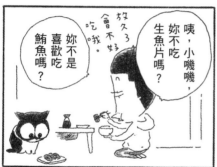

92

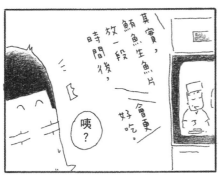

其實，鮪魚生魚片放一段時間後，會更好吃。

咦？

那麼我要吃囉！

呼

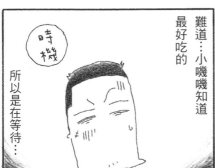

難道…小嘰嘰知道最好吃的時機，所以是在等待…

今天的極致美味

極致美味？

要特別介紹？

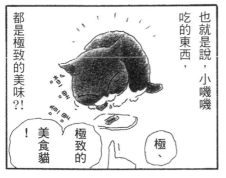

也就是說，小嘰嘰吃的東西，都是極致的美味？！

極致的美食貓！

極、

可是，這裡的水，我實在喝不下去。

慢慢地咳起

啊，現在才吃。

上風

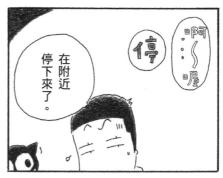

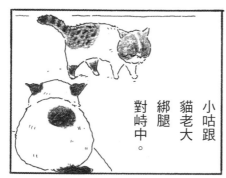

小咕毫不畏懼，在自己的公寓（雖然是阿松租的）小便。

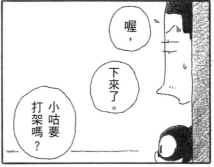

喔，下來了。

小咕要打架嗎？

鳴喵喵

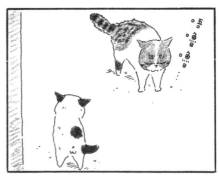

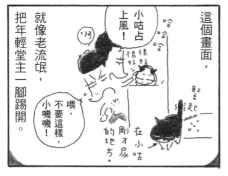

小咕上風！

小咕占上風！很好很好！

喂，不要這樣，小嘰嘰！

在小咕剛才尿的地方。

這個畫面，就像老流氓，把年輕堂主一腳踢開。

95

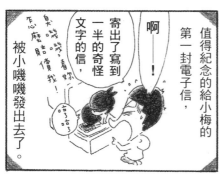

梯子

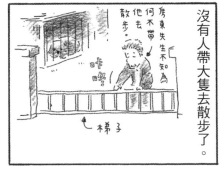

大隻雖然不能出去散步，但每天都被放出來在寬敞的庭院裡奔跑。

房東太太去世了。

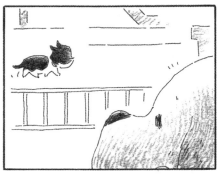

沒有人帶大隻去散步了。

房東先生不知為何不帶他去散步。

梯子

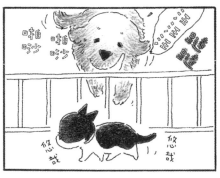

小嘰嘰知道大隻跨不過那個梯子。

約一公尺 50公分

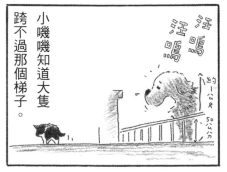

97

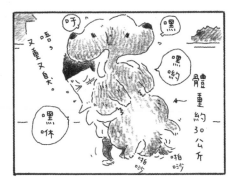

颱強風的日子。

梯子倒下來。

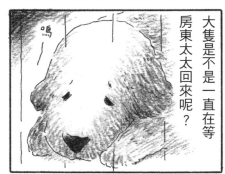

大隻是不是一直在等房東太太回來呢？

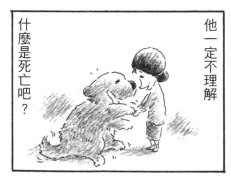

他一定不理解什麼是死亡吧？

咦，窗戶有關好啊。

他偷跑出去，說不定是在尋找房東太太。

說不定小黑會來看我跟小嘰嘰，只是我不知道而已。

小嘰嘰如果不回來，我也會一直等她、一直找她吧？

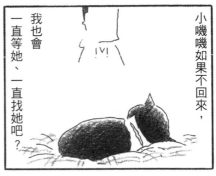

但願房東太太的靈魂會去見大隻。

糟糕！跳！跳！

圓圈圈

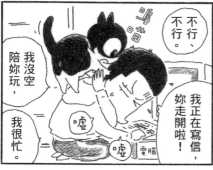

不行、不行。

我正在寫信，妳走開啦！

我沒空陪妳玩，我很忙。

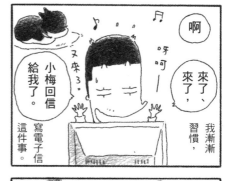

啊

來了、來了、來了。

我漸漸習慣寫電子信這件事。

小梅回信給我了。

它的好處就是往來簡單，相較於手寫的信，有點奇怪也沒關係。

呃，妳好。

今天是好日子，最近…

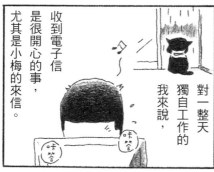

收到電子信是很開心的事，尤其是小梅的來信。

對一整天獨自工作的我來說，

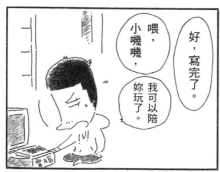

好，寫完了。

喂，小嘰嘰，我可以陪妳玩了。

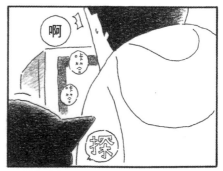

啊

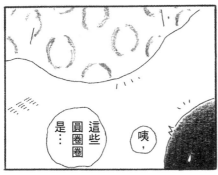

悄悄～

咔嚓

嘿嘿

八嗒八嗒八嗒

呴—

興奮的鼻息

那一天，
我陪小嘰嘰
玩了個痛快。

好痛！

可惡，被抓到了！

呴～

八

逼近

第8章　小梅來家裡玩

喂，是小奈啊，有事嗎？

哇哈哈

咦？

有人想養貓…想先來看看我家的貓？

是可以啦

不過，想學怎麼養貓的話，

哈哈

我家這隻是笨貓，可能不值得參考，

只是待在我家而已。

改天我跟小梅她們要去那附近，會順道去你家。

咦，小梅？

小梅要來我家，

好開心啊～咔嗯

來這個房間…

等、

等等…

嚴肅地

（想像）以小梅的眼光來看，

平時看得很習慣的光景，突然變了樣。

這是什麼鬼房間啊…

用這個。

對了！

那種感覺

把月曆反過來貼上去。

喔，太棒了！

純白！

閃亮

閃亮

剪掉榻榻米上的毛。

喲

剪刀

剪刀

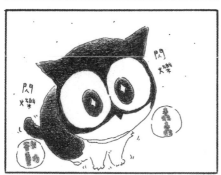

閃爍

閃爍

這樣不行吧…

嗯

買了地毯鋪上去。

要用什麼補呢…

看到剛下的白雪，就會想在上面留下腳印，大概就是那種感覺吧？

啊，不可以，臭嘰嘰！

抓抓

貓的回報

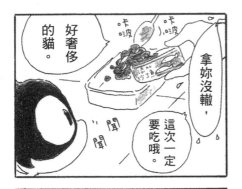

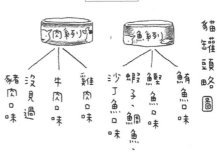

證明

貓罐頭略圖

肉類 / 魚類

雞肉口味 / 鮪魚口味
牛肉口味 / 鰹魚口味
沒見過 / 蝦子、鯛魚、
豬肉口味 / 沙丁魚口味

約3分鐘後—

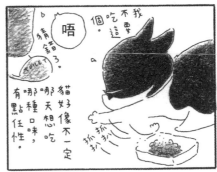

小嘰嘰，吃飯囉！

我會替她選今天要吃的罐頭。

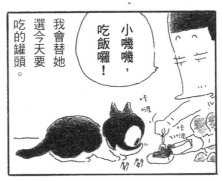

我不要吃這個。

貓好像不一定哪天想吃哪種口味，有點任性。

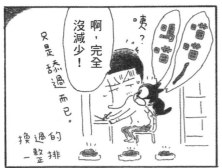

給我別的口味的！

衛生

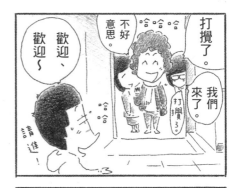

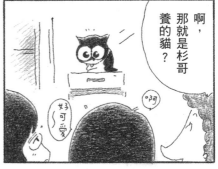

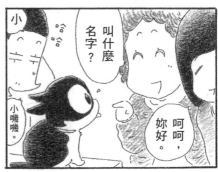

108

「假如」

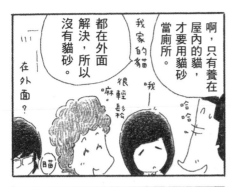

我家的貓都在外面解決，所以沒有貓砂。

啊，只有養在屋內的貓，才要用貓砂當廁所。

很輕鬆

哦

哈哈

在外面？

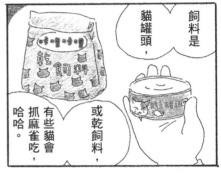

飼料是貓罐頭，或乾飼料，有些貓會抓麻雀吃，哈哈。

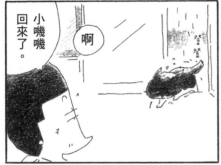

小嘰嘰回來了。

啊

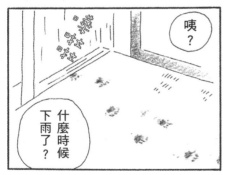

有空時就用逗貓棒跟她玩。

或是幫她梳梳毛。

貓的飼養方法就是這樣。

哦

我

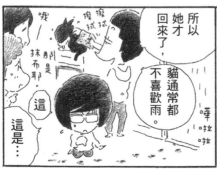

咦？

什麼時候下雨了？

我還聽說要用貓砂。

咦，你沒有呢。

啊？

貓砂？

所以她才回來了，貓通常都不喜歡雨。

擦擦拭拭

哦

那是

抹布耶

這

這是…

110

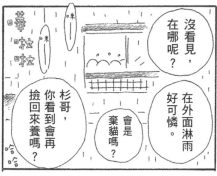
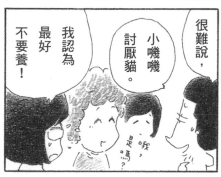
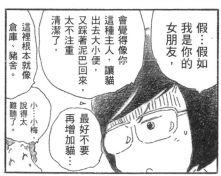

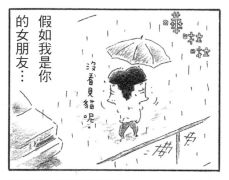

假如我是你的女朋友…

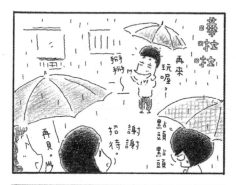

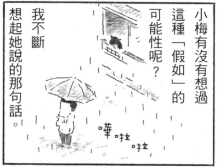

小梅有沒有想過這種「假如」的可能性呢？

我不斷想起她說的那句話。

第9章
都怪我喜歡上了貓

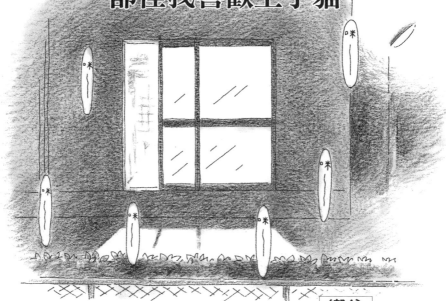

嚮往

在萬籟俱寂的深夜，不知道從哪傳來的小貓叫聲，像芒刺般扎刺著我，讓我坐立難安。

沒辦法集中精神畫漫畫。

很想出去看看，可是又怕看到會覺得很可憐，忍不住撿回來。

然後就會想到…

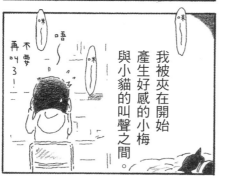

假如我是你的女朋友…

你這種飼養方式太不注重清潔了。

不要再撿回來，增加貓的數量…

小梅～

怒

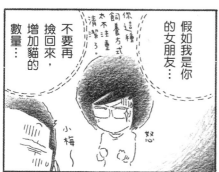

我被夾在開始產生好感的小梅與小貓的叫聲之間。

唔～

不要～

再叫了！

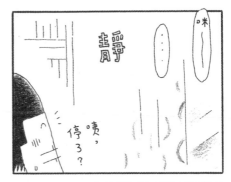

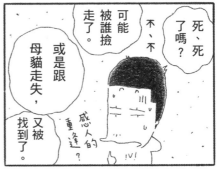

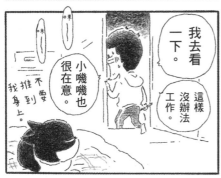

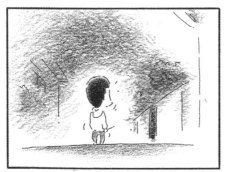

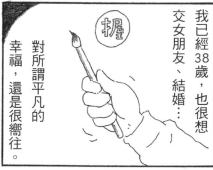

音量

想集中精神時，我會放大音樂的音量。

史密斯飛船之類的音樂

回信時，
支起
約她
出去吧。

可以的話，我想好好聽妳說，改天兩個人…

休息一下吧

發出去了！
她OK不OK呢？
耳摘機下

啊
小梅來信了！

咦？
在附近嗎？
貓的叫聲大大提高了音量。
當我聽見時，

今天說了那麼多嚴厲的話，對不起。
我正在反省(vvv) 鞠躬
我想杉哥養貓的方式，應該是你經過深思後的決定。所以我也嘗試著從更多方面去思考。

116

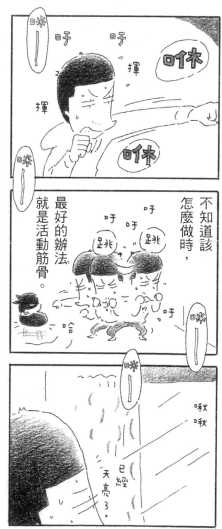
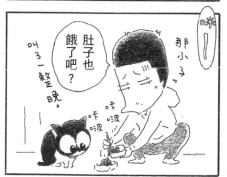
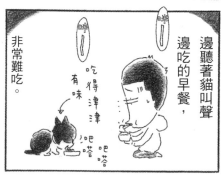

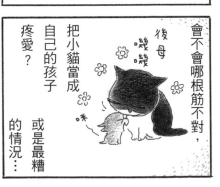
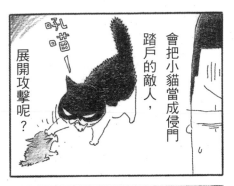
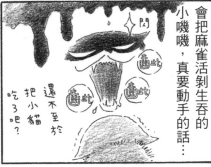
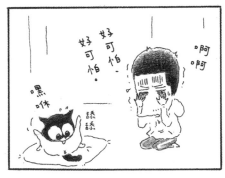
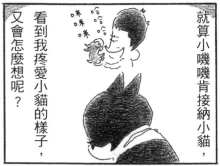

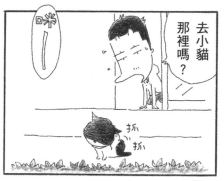

去小貓那裡嗎？

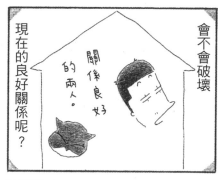

會不會破壞現在的良好關係呢？

關係良好的兩人。

小梅的問題、小嘰嘰的問題。

怎麼想都覺得不該把小貓撿回來。

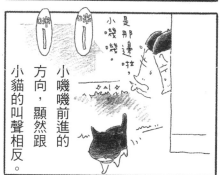

小貓的叫聲相反方向，顯然跟小嘰嘰前進的

是那邊啦，小嘰嘰。

啊，又開始了。

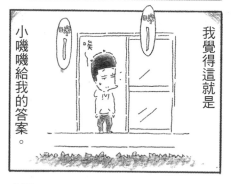

我覺得這就是小嘰嘰給我的答案。

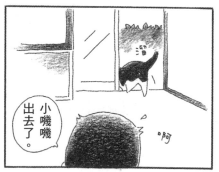

小嘰嘰出去了。

都怪我喜歡上了貓

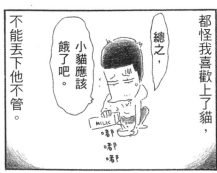

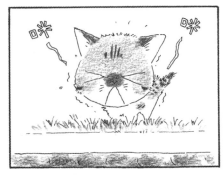

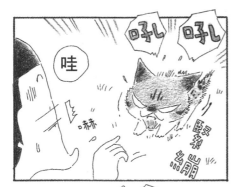

呼ㄥ 呼ㄥ

哇

事情的嚴重性

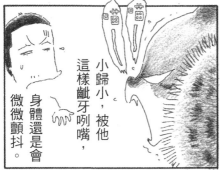

小歸小，被他這樣齜牙咧嘴，身體還是會微微顫抖。

喳喲

喳！

敬馬

呼

來，喝牛奶吧。

喵ㄥ 喵ㄥ

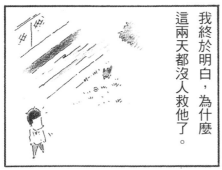

我終於明白，為什麼這兩天都沒人救他了。

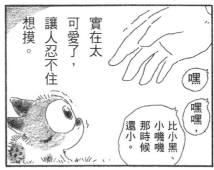

實在太可愛了，讓人忍不住想摸。

嘿嘿嘿，比小黑、小嘰嘰那時候，還小。

只有我可以救他。

哈，真的很好笑呢，哈哈哈。

不行，還是不能丟下他不管。

這麼小隻的貓，要先餵什麼呢？牛奶嗎？離乳飼料嗎？

對了，要準備大小便用的廁所。

還有，可能會冷，需要毛毯。

呵呵呵，還活著、還活著，在發抖呢。

家裡好久沒有小動物了，好興奮。

啊，回來了。

被抓住後就變乖了嘛。

搞半天，

嘰嘰，給妳看個好東西。

這時候，小梅、小嘰嘰都被拋在腦後了。

哎呀，哈哈哈，最後還是撿回家了，哈哈哈。

哇哇

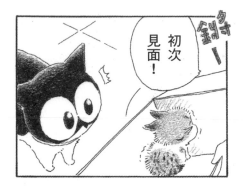

初次
見面！

鏘

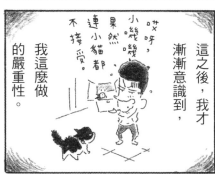

這之後，我才
漸漸意識到，

哎呀，
小幾幾

果然
連小貓都
不接受。

我這麼做
的嚴重性。

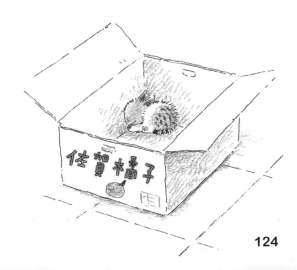

佐加賀木尋子

第10章　體溫

保鮮盒

工作手套 →

把手套戴上
查查
查查

不要生氣、不要生氣。

嘎啵。

呼

喵嘶！

這是牛奶，很好喝喔。

很好，這樣被咬也不會太嚴重。

來吧！

嗯？

呼

呼

這樣不行，把手伸進箱子裡，很可能被他咬。

呼

呼

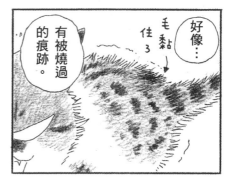

好像…
毛黏住了

有被燒過的痕跡。

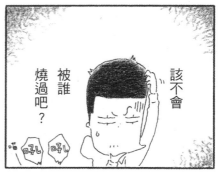

唔哇！

果然尿尿了。

沒有貓廁所。

怎麼辦？

滴答
滴答

該不會

被誰燒過吧？

喵喵
呼吼 呼吼

挖

挖

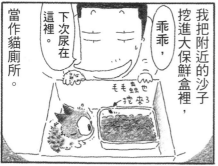

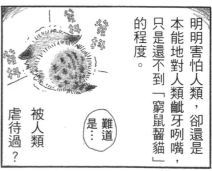

當作貓廁所。

我把附近的沙子挖進大保鮮盒裡，

乖乖，

下次尿在這裡。

毛毛蟲也挖來了

明明害怕人類，卻還是本能地對人類齜牙咧嘴，只是還不到「窮鼠齧貓」的程度。

難道是…

被人類虐待過？

抖
抖
抖

127

歪打正著

小貓不喝牛奶，又一直很害怕。

敬馬慌失措

對了，要先給他安全感。

怎麼樣可以給他安全感呢？

呃——

這東西說不定可以。

毛茸茸的，大小又跟母貓差不多。

老哥在電台抽中的獎品

←電台夫婦高田女節目

挖挖挖

想躲進沙子裡

咦？

喵～嗚

喵～嗚

啊

尿尿了！

尿

雖然沒達到原來的目的，但他第一次上了廁所，尿尿成功。

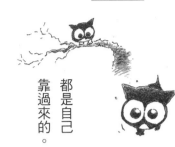

聽老哥說，被拋棄的小黑和小嘰嘰，都是自己靠過來的。

保證

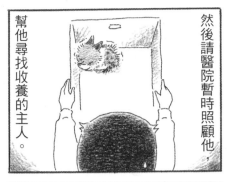

然後請醫院暫時照顧他，幫他尋找收養的主人。

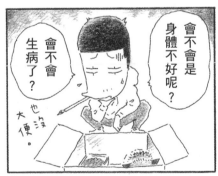

過了一天，狀況還是沒變。

......

舔 舔 舔

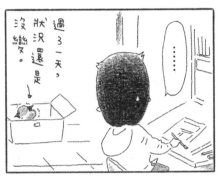

會不會是身體不好呢？

會不會生病了？

也沒大便。

呼嚕呼嚕

小嘰嘰

抓

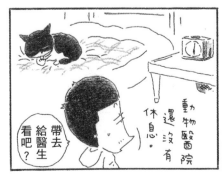

動物醫院還沒有休息，帶去給醫生看吧？

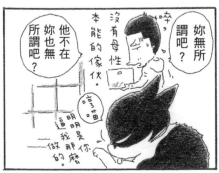

妳無所謂吧？

沒有母性的傢伙。

他不在我那麼做的。

妳也無所謂吧？

明明是你一做的。

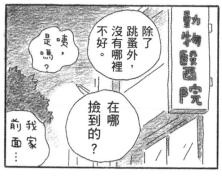

除了跳蚤外，沒有哪裡不好。

咦，是嗎？

在哪撿到的？

我家前面…

你會養他吧？

阿杉

跟小嘰嘰一起養。

咦？

我沒打算養…

想放在這裡…

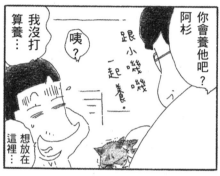

對了，不久前有人把裝著四隻小貓的箱子丟在醫院前面。

太沒責任感了。

真討厭。

那種壞蛋很多呢。

那種壞蛋。

我說不出口請醫院幫忙照顧。

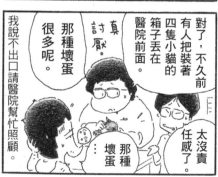

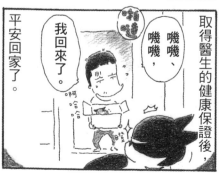

取得醫生的健康保證後，平安回家了。

我回來了。

嘰嘰、嘰嘰，

阿杉

130

小宇宙

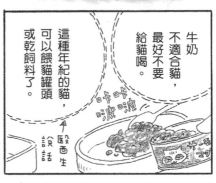

牛奶不適合貓，最好不要給貓喝。

這種年紀的貓，可以餵貓罐頭或乾飼料了。

卡卡啵啵

醫生飯飯說話

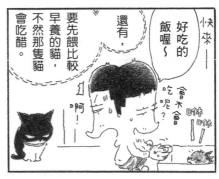

好吃的飯喔～

快來——

會不會吃呢？

啊！

還有，要先餵比較早養的貓，不然那隻貓會吃醋。

吃喝拉撒睡都在這個小箱子裡，這樣的生活好奇妙。

我看著這個小宇宙，看得出了神。

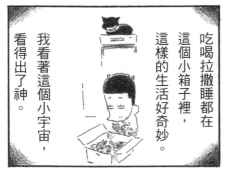

破毛衣

呼，好險、好險。

小嘰嘰先吃。

黑黑

來

咦，好眼熟。

綁腿

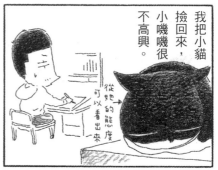

我把小貓撿回來，小嘰嘰很不高興。

從她的態度可以看出來。

花、花色很相似⋯⋯

這個部分

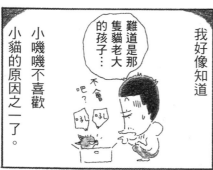

我好像知道小嘰嘰不喜歡小貓的原因之一了。

難道是那隻貓老大的孩子⋯⋯

不會吧？

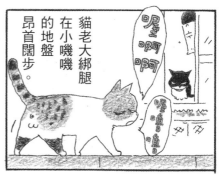

貓老大在小嘰嘰的地盤昂首闊步。

132

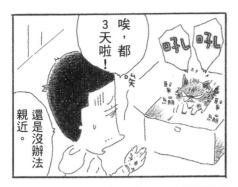

唉，都3天啦！

呼兒 呼兒

還是沒辦法親近。

呼兒 呼兒

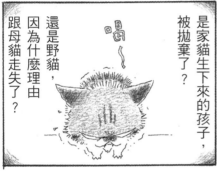

是家貓生下來的孩子，被拋棄了？

還是野貓，因為什麼理由跟母貓走失了？

喝～

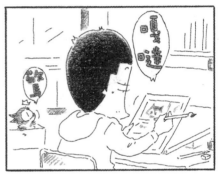

嘎達

小貓一醒來就會叫，不知道是不是在找母親。

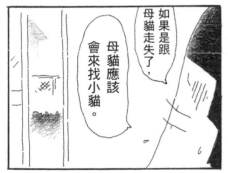

母貓應該會來找小貓。

如果是跟母貓走失了，

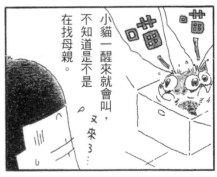

又來了…

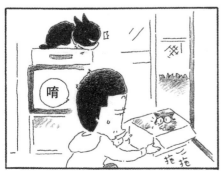

唔

拖拖

乖乖。

不用怕哦

預防被咬的工作手套

你這個禮拜的底稿遲交了，有什麼事嗎？

沒有啦，撿到小貓，碰到很多問題…

對不起

K社編輯T先生

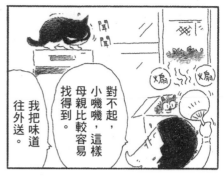

對不起，小嘰嘰，這樣母親比較容易找得到。

我把味道往外送。

聞聞

煽 煽 煽

如果你覺得困擾，想找人收養，我可以幫你。

我可以把貓的照片貼在公司的公布欄上。

咦…？

真、真的嗎？

阿

喵嗚喵嗚

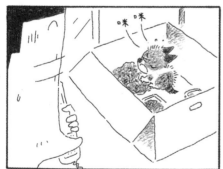

咪咪

小嘰嘰…

幾天後，這張插畫就貼在K社的布告欄上了。

拜託你了。

徵求收養人

請收養他

杉作畫

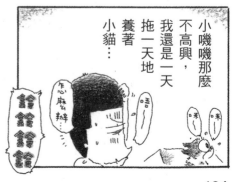

小嘰嘰那麼不高興，我還是一天地拖一天養著小貓…

怎麼辦

咪 咪

嗚嗚

鈴鈴鈴鈴

天冷時，我會使用靠微波爐加熱的熱敷袋。

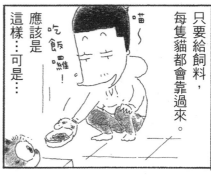

只要給飼料，每隻貓都會靠過來。

喵～

吃飯囉！

應該是這樣…可是…

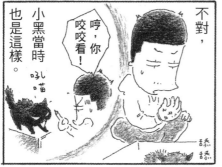

不對，

哼，你咬咬看！

小黑當時也是這樣。

�myaaa喵

舔舔舌

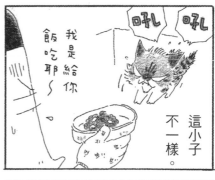

這小子不一樣。

吼

吼

我是給你飯吃耶～

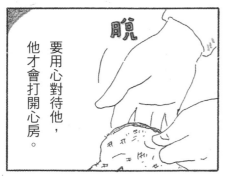

脫

要用心對待他，他才會打開心房。

是我對他太好了嗎？

是不是要用斯巴達教育……

舔

揍

舔舔

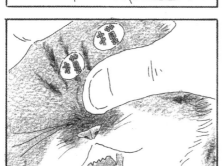

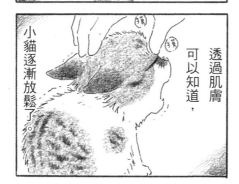

小貓逐漸放鬆了。

透過肌膚可以知道，

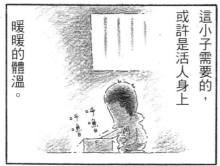

這小子需要的，或許是活人身上

暖暖的體溫。

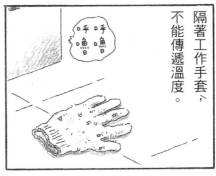

隔著工作手套，
不能傳遞溫度。

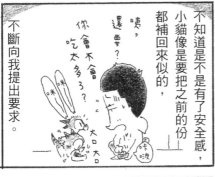

不斷向我提出要求。

不知道是不是有了安全感，小貓像是要把之前的份都補回來似的，

咦，還要？

你會不會吃太多了？

大口大口

太好了。

回乎

呼呼

還、還好吧？

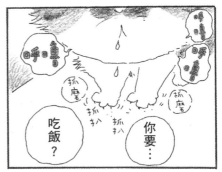

呼嚕呼嚕

抓麻 抓扒 抓麻

吃飯？

你要…

動物醫院

哎呀！

肚子鼓鼓的。

咦？什麼

我會給你幫助消化的藥，你也要不時幫他搓搓肚子。

是，我知道了。

啊，還有…

什麼？

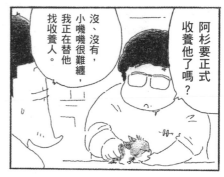

阿杉要正式收養他了嗎？

沒、沒有，小嘰嘰很難纏，我正在替他找收養人。

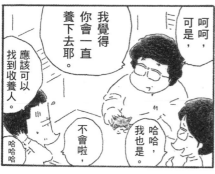

呵呵，可是，我覺得你會一直養下去耶。

應該可以找到收養人。

哈哈，我也是。

不會啦，

哈哈哈

是嗎？

我還以為你已經決定收養他了。

咦？

為什麼？

我覺得你會一直養下去耶。

洗衣店

餅

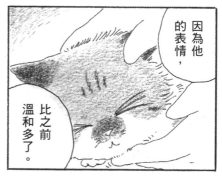

因為他的表情，比之前溫和多了。

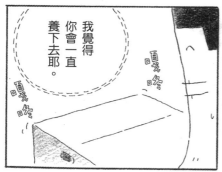

怎麼了？

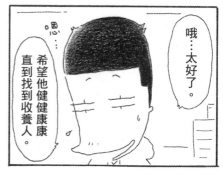

哦…太好了。

希望他健健康康直到找到收養人。

嗯…

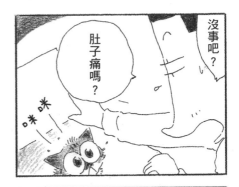

沒事吧？

肚子痛嗎？

咪咪

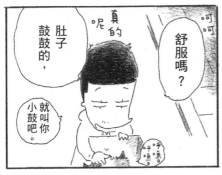

舒服嗎？

真的呢

肚子鼓鼓的，就叫你小鼓吧。

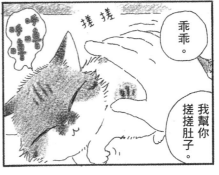

乖乖。

我幫你搓搓肚子。

搓搓

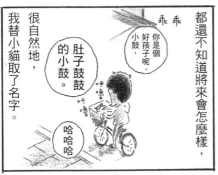

都還不知道將來會怎麼樣，很自然地，我替小貓取了名字。

乖乖

你是個好孩子呢，小鼓，

肚子鼓鼓的小鼓。

哈哈哈

又是貓幫了我大忙

老實說，我沒想到，《為什麼貓都叫不來》還會出續集。

因為在畫第1集時，我的漫畫家生涯不太樂觀，甚至以為，那將會是最後的單行本。

成為漫畫家時，也是這樣。

在小黑和小嘰嘰的協助下，我才能勉勉強強成為漫畫家。

這回，又是貓幫了我大忙。

許許多多支持我的讀者們，以及參與這部作品出版的各位，我由衷感謝你們。

期待第3集再會喔！

杉作

愛視界 023

為什麼貓都叫不來 2　【書衣海報版】

猫なんかよんでもこない。その 2

作
者　：　杉　　　　作　　　Sugisaku ｜

譯者：涂愫芸｜出版者：愛米粒出版有限公司｜地址：台北市

10445 中山北路二段 26 巷 2 號 2 樓｜編輯部專線：（02）

25622159｜傳眞：（02）25818761｜【如果您對本書或

本出版公司有任何意見，歡迎來電】｜總編輯：莊靜君｜

內文美術：王志峯、張蘊方｜印刷：上好印刷股份有限

公司｜電話：（04）23150280｜初版：二〇一三年（民

102）十月一日｜二版一刷：二〇二三年（民 112）二月九

日｜定價：320 元｜總經銷：知己圖書股份有限公司｜

郵政劃撥：15060393｜（台北公司）台北市

106 辛亥路一段 30 號 9 樓｜電話：（02）

23672044／23672047｜傳眞：（02）23635741｜·

（台中公司）台中市 407 工業 30 路 1 號｜電話：（04）

23595819｜傳眞：（04）23595493｜國際書碼：978-

626-96354-8-1｜CIP：947.41／111021776｜NEKONANKA

YONDEMO KONAI. SONO2 © 2013　Sugisaku All rights reserved.

Original Japanese edition published in 2013 by JITSUGYO NO NIHON

SHA, Ltd. Complex Chinese Character translation rights arranged with

JITSUGYO NO NIHON SHA, Ltd. through Haii AS International Co., Ltd.

Complex Chinese edition copyright © 2013 by Emily Publishing Company,

Ltd.

因為閱讀，我們放膽作夢，恣意飛翔。

在看書成了非必要奢侈　　　　品，文學小

説式微的年代，愛米粒堅持出版好看的故

事，讓世界多一點想像力，多一

點希望。

愛米粒出版　　　愛米粒 FB　　　填回函送購書金

《為什麼貓都叫不來》系列作品，讀者回函卡來信眾多，
為大家精選幾封讀者的熱烈回響！
讀者們的狂愛，我們聽見了！感謝大家的支持。

 深深被作者與貓咪的互動給吸引。覺得心靈都被治癒了。 台北市大同區 林小姐，28 歲

彰化縣大村鄉 李小姐，21 歲 好可愛的畫風，我也有養貓，看這本書都會不自覺的會心一笑！希望作者大人可以再多分享和愛貓的故事♥愛米粒能出版這本書真是太棒了！

 之前在網路書店看到介紹，因為自己也有養貓，所以特別注意跟貓有關的書。在火車站附近的書店看了兩分鐘，就毫不猶豫地將 2 本都買回家。因為溫暖的畫風真是太棒了！謝謝愛米粒出版這麼棒的書，謝謝！加油！ 嘉義縣大林鎮 錢小姐，28 歲

台中市南屯區 洪小姐，11 歲 我很喜歡貓咪，我覺得這本書畫得非常生動！內容也很有趣，希望可以再出第三本喔！加油 -> ○ <

 我覺得你第一、二集的書很好看，希望可以看到你的第三集。 新北市中和區 林先生，10 歲

新北市汐止區 呂小姐，28 歲 作者描繪生動有趣，有歡笑有淚水，很多地方都能產生共鳴，非常喜歡這本書，也很值得推薦，一看再看。

 雖然本身並沒有養貓，但真的很喜歡貓的一切事物，甚至是貓與主人的互動真的相當有趣，藉由此書也能簡單易瞭的看見與明白，真的很棒！作者加油～相信你也能找到喜歡小嘰嘰的另一半。愛米粒也很棒，出版的書都相當引人入勝！加油～GO GO～ 台南市佳里區 許小姐，25 歲